歷代篆刻精品選輯

◎張韜 主編

肖形吉語印

河南美術出版社

·鄭州·

圖書在版編目（CIP）數據

歷代篆刻精品選輯. 肖形吉語印 / 張韜主編. — 鄭州：
河南美術出版社，2023.12
ISBN 978-7-5401-6367-9

Ⅰ. ①歷… Ⅱ. ①張… Ⅲ. ①漢字–印譜–中國–古代
Ⅳ. ① J292.42

中國國家版本館 CIP 數據核字（2023）第 230344 號

歷代篆刻精品選輯

肖形吉語印

張　韜　主編

出 版 人　王廣照
策　　劃　白立獻　梁德水
責任編輯　白立獻　梁德水
責任校對　裴陽月
裝幀設計　張國友
出版發行　河南美術出版社
　　地　　址　鄭州市鄭東新區祥盛街 27 號
　　郵政編碼　450016
　　電　　話　（0371）65788152
印　　刷　河南美圖印刷有限公司
開　　本　787 mm×1092 mm　1/16
印　　張　6
字　　數　60 千字
版　　次　2023 年 12 月第 1 版
印　　次　2023 年 12 月第 1 次印刷
書　　號　ISBN 978-7-5401-6367-9
定　　價　45.00 圓

　　爲了滿足廣大書法篆刻愛好者欣賞與學習的需要，我們編輯了這套《歷代篆刻精品選輯》叢書。

　　篆刻藝術歷史悠久，源遠流長，可追溯到三千多年前的商周時期。最早的印章是古璽，出現于先秦時期。它是古代人們權力的象徵或憑證，反映了當時人們的生活習俗和樸素的審美價值觀。古璽最早分官、私兩類，當時不分尊卑都稱爲“璽”。古璽的製作方式一般爲鑿或鑄。璽文精細，章法生動，分爲朱文和白文兩種。古璽形狀各异，大小不一，有長方形、正方形、圓形等。

　　到了秦代，帝王的印稱“璽”，一般人的則稱“印”。秦印文字用的基本是摹印篆，與秦小篆相近，印文莊重秀麗。秦印除官印、私印，還有以成語入印的，這是後世閑章的雛形。

　　漢代是璽印發展空前輝煌的時期，明確規定除帝王印仍稱“璽”，其餘都稱“印”。漢印無論是内容還是形式，都比以前更爲豐富，以繆篆入印，這種字體與漢代隸書的興起有關，結體簡化，筆畫平整方直。此外，漢印中還有以鳥蟲書入印的，裝飾性很强，鳥蟲書是古代的一種美術字體。漢代印章主要分爲鑄印與鑿印，鑄印莊重雄渾，鑿印健拔奇肆，這兩種截然不同風格的印章，都對後世的篆刻産生了很大的影響。

　　紙張未發明以前，文字多書寫在簡牘上。在簡牘的寄遞往來中，爲了防止僞造與泄密，往往在繩結處加上軟泥，鈐蓋印章。古時一些物品

的封緘也是使用這種方法。由于印章鈐蓋在軟泥上，便形成了今天見到的"封泥"。

三國兩晋南北朝時期的印章，基本上是沿襲漢印的形制。紙張普遍應用後，開始用朱砂調制成印泥，將印章鈐在紙上，于是封泥之法逐漸廢止。

隋唐五代至宋元時代多爲官印，印面增大。少數民族也將漢字書法用于官印，印文曲屈回繞，借以填補印面的空隙。到了宋代，印文演變爲九叠篆，却失去了傳統篆書的法度。

宋元時代的很多私印出自文人之手，藝術性較强。宋代朱記和元代花押印都非常有特色，摻以隸書、楷書入印，多爲後世篆刻家所借鑒。

到了明代，印章已從實用品及書畫藝術的附屬品發展成爲獨立的篆刻藝術形式。明清兩代篆刻高手如林、派別繁多。篆刻流派一般是以篆刻家的籍貫、姓氏、師承關系及活動區域來命名的。明代中葉到晚清近五百年間是篆刻藝術的繁榮時期。

隨着時代的發展，篆刻作爲一門獨立的藝術，越來越受到人們的喜愛和重視。本套叢書也是應廣大讀者要求而面世的，由于編者水平有限，書中錯謬難免，望讀者批評指正。對本叢書的編纂兹作如下説明：

一、本叢書共10册，基本上按朝代順序分類編錄，爲的是讓讀者對各代印風有個大致的了解。

二、《歷代篆刻精品選輯·封泥》與《歷代篆刻精品選輯·肖形吉語印》兩册印章的選取不限于某一時代，故與其他按朝代分類之册取名不同。

三、爲了排版的需要，對于部分過大或過小的印章，適當做了縮放處理（如官印及古璽印等），無礙學習與欣賞。

四、爲了全書編排體例的統一，書中選輯的所有印章，均不標注作者，祇釋印文；凡有邊款者，釋文均略。

五、由于年代久遠，個別印章可能會出現斷代的錯誤，敬請讀者諒解。

日利

日利

千歲

千萬

千萬

千萬

王

肖形吉語印

正行

精

肖 形 吉 語 印

明上

明下

□鉨

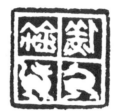

肖形吉語印

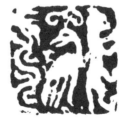

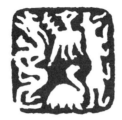

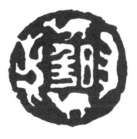

日千萬

室孫千萬

乘馬安世

大幸

宜子孫

肖形吉語印

日入千萬

同心

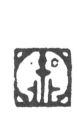

日利

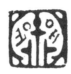

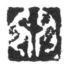

肖形吉語印

日光

日光

肖形吉語印

日利

日利

長年

日利

肖形吉語印

日吉

未央

正行亡（無）私

君子之有

肖形吉語印

大利

利行

日利長幸

和

明上

千百牛

益意

日利

長幸

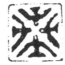

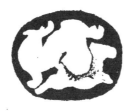

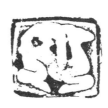

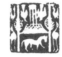

肖形吉語印

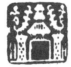

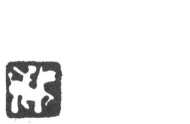

肖形吉語印

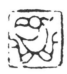

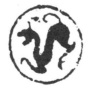

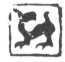

肖形吉語印

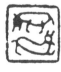

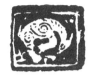

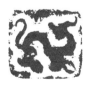

肖形吉語印

肖形吉語印

千秋

千歲

長生

千生百羊

肖形吉語印

萬金

呈志

恒

信

肖形吉語印

安官

公

善

思言敬事

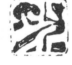

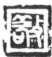

敬

敬

富貴

羊（祥）

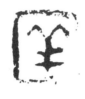

敬事

明上

安官

肖形吉語印

敬

富昌

肖形吉語印

�（信）

富生

肖形吉語印

公

敬
私

正行

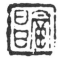

富昌

肖形吉語印

福壽

其心

君壽

有志

肖形吉語印

君壽

福壽

呈志

萬金

肖形吉語印

敬命

敬上

肖形吉語印

昌

共（恭）

肖形吉語印

敬命

敬其上

肖形吉語印

敬其上

敬上

肖形吉語印

青（精）

宜上和衆

射

長生

肖形吉語印

敬

敬其上

得志

福壽

千秋

千秋

肖形吉語印

千秋

敬鈢

千秋

千秋

千秋

敬事

敬事

千秋

得志

長生

肖形吉語印

敬守

敬守

敬命

敬文

肖形吉語印

敬文

敬上

敬事

敬事

肖形吉語印

敬事

敬上

肖形吉語印

敬

敬事

富生

寻（得）絟（志）

千萬

敬老

肖形吉語印

敬

富昌

宜王

富生

肖形吉語印

敬

敬事

宜禾

明

肖形吉語印

富昌

明

宜行

富

千羊（祥）

亘有金

肖形吉語印

肖形吉語印

千羊（祥）

生（性）和

肖形吉語印

安官

大吉

宜位

安官

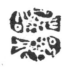

肖形吉語印

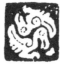

正行亡（無）私

敬之

悊（敬）行

宜官

肖形吉語印

正行亡（無）私

宜禾

肖形吉語印

正行亡（無）私

明上見下

昌

昌

肖形吉語印

共（恭）

共（恭）

昌

昌

敬其上

公